形意拳譜又

綱七言論

補筆著

癸亥仲冬至海

大東書局製版

癸亥中秋

敬進乎道

武進盛宣頤

雲亭體育大家

衛生之經

盛昇頤

昔家嚴久宦燕省北方風氣剛勁向多武士余少時隨侍在署攻書之暇好尚武功譚股少林戈矛劍戟無不嫻習繼還直隸深縣郭雲深先生詢余曰與深縣之用功於小道昌著致力於真其

傳乎遂邀請署中用款賢禮相

見從學十餘載俾余動中求靜

造到上乘絕技怳然悟養得十

分氣便得十分寶洵非虛語迄

今已過中羊精神上極感愉快

南歸庽滬談曾與吳橋靳雲

亭君相避近談及拳法亦與余同派詳致淵源知係山東樂陵尚雲祥先生之高足現為武進盛澤承先生延致在家教練子某近年來得其益而隨門求學者日見增多雲亭遂用攝景

法照出形意各像並附簡明說
帖使後學見之皆奉此卷眞傳
人人可其延年益壽焉書既成
日述緣起於簡端

癸亥秋分節日

杭縣錢硯堂序

吾人德育智育之外兼重體育軆育一
道門徑甚多求其簡易而老少可學者
莫如形意拳法緣此拳專以養氣為
主劈崩攢砲橫即屬金木水火土外分
五式寔內貫五臟蓋天然衛生之妙用
也今吳橋
靳雲亭先生將圖像表示一目了然其

形意拳譜五綱七言論（虛白廬藏民國刊本）

有裨于後學豈淺鮮哉余於辛酉冬
始隨靳君練習是技僅歷二十餘月
已覺身輕體泰獲益良多所期此書
一出廣為流傳將來莘莘學子研究
體育咸入斯中正軌途李昌祺致于
望之　癸亥夏五吳縣盛鈞蔚芹識時年六
十有三

# 序

余自辛亥改革後館滬上盛宮保嘗見

吳橋

雲亭靳先生謂自北而來工於武術者

余於此道未經涉歷且性拙野迫此固置

之厥後吳君硯臣芷庭呂君子彬讓多豪

韜隨而習之年餘覺氣體殊異繼而崔君

鶴師久病始愈而形神困憊疾喘氣盡鑒

形硯目諸君之有發也適即趨步具間不及

一年而向之所患者無形自化余甚奇之謂

先生非特工於拳術且工於醫術也就而教

之先生曰世之武術傳自達摩玉宋岳武穆

推達摩所作易筋洗髓二徑之精蘊演為

龍言拳倪仰屈伸奉互錯綜以柔使形以

形使氣余兩習者惟此余年少經商體弱多

病我謂從滑形言拳之讀者優可卻輭弱之

疾我是徧訪名師並工莊少林武常者多工於

形言者少間有知之者此驕所者輾轉得游

於樂陵兩雷祥究于孫祿堂兩師之門充渡

十餘年得窺門徑藝雖未精而較凳少差霸

謂人之之不我欺其實不外乎卷氣得其意

則心月平兩謂天君泰然者百體從令病形

何有王謂金玉醫術則吾豈敢余曰此先生之

自謙寔先生之悟道語也此所相與周旋已

數月未飲食起居頗覺其暢適先生偶問

今之請將此匯稿要甘拜矮舉而聞見者

略述一二以坩諸君子之濤正其圖像論

說有先生之原書在贄不贅云

癸亥八月武進鄭光照逸叟氏叙於海上畏

齋圖書館時年六十有三

盖形意拳者又名五行拳按金
木水火土合心肝脾肺肾实属险
阳动静之至理非寻常技击僅能
强筋骨活血脉己也余素体肥胖
行动颇滞涛　靳君以教练之两
闭塞暑往無间断果觉精神活

心一堂武學・內功經典叢刊














漆步履輕便足徵此拳於體育上
有无窮之利益庶庶人人奉為至寶
乜爰書數語藉誌景佩

武進盛玉廛

# 序

形意拳者真衛生之要術也練習須

有恒心日久不輟身體而力行之則

思過半矣鄙人前患濕痰氣促之證

藥力無效諸同志以此拳相勸又承

雲亭先生隨時指導具有熱心年餘

以来身體輕健眠食異常飲水思源

實出

先生所賜聊書數語籍荅

高誼以誌不忘云爾

京兆武清崔鶴卿謹識 時年五十有七

形意拳譜五綱七言論（虛白廬藏民國刊本）

19

序

鄙人體瘦而精悍自壬子

冬月北旋忽患咯血症病

愈元氣大傷行動喘息藥

石罔效已歷數年未老先

頹甚為憂忿吳稚暉君同

心一堂武學·內功經典叢刊

鄉友也精於形意技術通

己未孟秋束遊語我此拳

妙訣以順氣下行為主貫

入丹田可補先後天之不

足若練此拳最為相得斯

君雄辯高談頃開茅塞遂

約吳君砥成呂君子彬於是
年九月開始練習靳君善
誘循循不遺餘力鄙人等日
作數次尚無間斷不過五載
舊恙巳除現年五十有二身
體較勝於昔步履輕便如

四十之年至於吳呂兩君體

本勝我更為強固感深再

遂用誌數語以銘不忘

癸亥仲夏

　　直隸南宮吳樹蘭芷庭

序

形意拳權輿於達摩至宋

岳武穆而大明歷代相傳

縣延不絕支派所衍盛行

極北僕固飫聞之矣吳橋

靳雲亭先生精於斯術已

未秋來滬一見莫逆遂訂
縞紵叩其用意所在以却
病永年為宗旨僕固多病
因而習之五年以來寒暑
周間覺精神筋力前後如
出兩人始信先生之言為

不余欺也旋聞其有師弟

遞相傳本末公諸世余索

而讀之大致由體育而養

氣氣得其養則神自完容

感無由而入意雖深切言

極明顯合老幼而皆宜登

斯人於仁壽爰勸其付之

剞劂以餉同人先生深以

為然將付梓謹跋數語以

誌景仰

癸亥夏午

江蘇吳縣吳砥成識

序

雲亭靳君立隸吳橋人幼
從名師尚雲祥先生研究
形意拳二十餘年深造有
得是拳分五式劈形屬金
崩形屬木攢形屬水砲形

屬火橫形屬土主在養氣

健身不涉技擊因形通意

故曰形意之未秋

澤丞四先生提倡體育延

聘来申教授同志不憚煩

敎春風和煦誦此可觀蓋

體素弱與藥為緣從事經
年屢疾若失且益頑健深
信先賢不我欺爰商君將
拳譜摘要付印以公同好
俾知國粹體育賢于西人
也卽述其緣起如此

癸亥十月

京北霸縣子彬呂文蔚

自序

孟子曰：持其志，無暴其氣。是心與氣相為表裏者也。心為氣之將帥，氣為心之卒徒。徒有將帥而無卒徒，徒若弟有將帥而無卒徒之除誰與為用吾人無論所為何事心有餘而氣不足必無可成之理。

故孟子又曰我善養吾浩

然之氣也余幼時體弱多

病不能耐勞或告我以形

意拳者專以養氣為主氣

之則體壯而病自去矣遂

偏訪精於此投者得樂陵

之尚師雲祥宛平之孫師

祿堂從游門下先後十數

年非持病愈而體甚強獲
益良多矣按形意拳學創
自達摩祖師由中州而熱
京簡而不煩雅而不俗淺
而易明勞而不傷依法習
練日須片時使使筋縮者
仲弛者和散者聚柔者剛
血脈流通精神強固不間

老务盖無妨礙已未秋為

澤丞盛四先生名来滬上

又承諸同志者而不棄朝

夕相報研究健身頤養之

道焉將此法流傳以餉来

者用持不揣肓昩附誌數

語就正

有道云爾　吳橋雲亭靳振起識

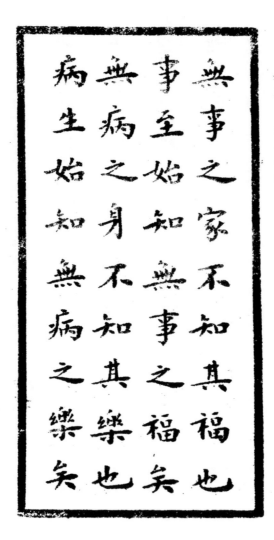

無事之家不知其福也
事至始知無事之福矣
無病之身不知其樂也
病生始知無病之樂矣

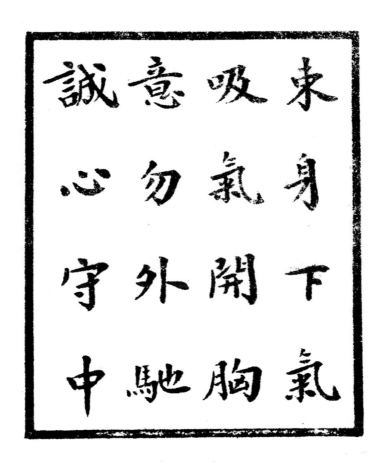

束身下氣

吸氣開胸

意勿外馳

誠心守中

善養浩
然氣
多鼎般
若經

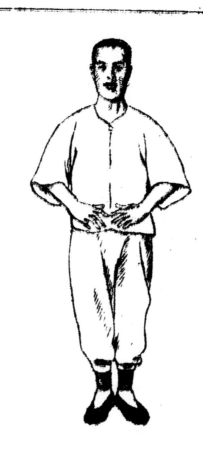

上中下總氣把定

身手足規矩繩墨

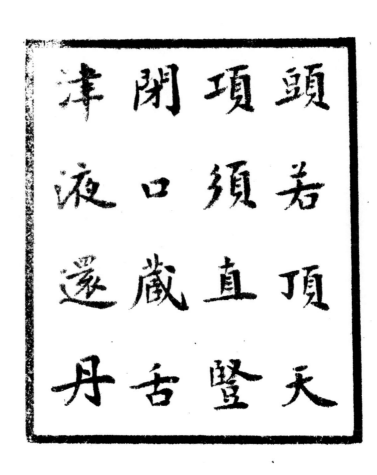



















頭若頂天
項須直豎
閉口藏舌
津液還丹

形意拳譜五綱七言論（虛白廬藏民國刊本）

第一曰劈

其形似斧

五行屬金

五臟養肺

用拳要捲緊用把把有氣

不前俯後仰不左斜右歪

劈拳起落論

兩拳以抱口中去

拳前上攢如眉齊

後拳隨跟緊相連

兩手抱脅如心齊

氣隨身法落丹田

兩手齊落後脚隨

進步換式陰掌落
脚手齊落舌尖頂
劈拳打法向上攢頂
小指翻上如眉上攢
手足鼻尖三對尖
後手手只在脇下嚴
前手手高祇與心齊
四指分開虎口元

意貫周身
運動在步
兩手往來
勢如連珠

第二曰崩

其形似箭

五行屬木

五臟舒肝

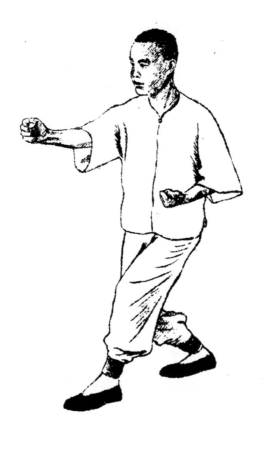

前足不宜裡扣不可外橫

後足似順不順似橫不橫

崩拳起落論

崩拳出式三尖對

虎眼朝上心藏齊

後手陽拳脇下丁

前脚要順後脚丁

後脚穩要入字形

崩拳翻身望眉齊

後　進　前　崩　前　脚　脚　身
脚　步　手　拳　脚　手　起　站
是　出　攞　打　妥　齊　膝　正
連　拳　肘　法　横　落　下　直
緊　先　望　右　後　剪　橀　脚
隨　打　上　尖　脚　于　脚　提
眼　肋　花　顶　顺　脚　股　起

| 肘 | 手 | 攢 | 總 |
|---|---|---|---|
| 不 | 不 | 翻 | 要 |
| 離 | 離 | 進 | 齊 |
| 脇 | 心 | 步 | 全 |

第三曰攢

其形似閃

五行屬水

五臟補腎

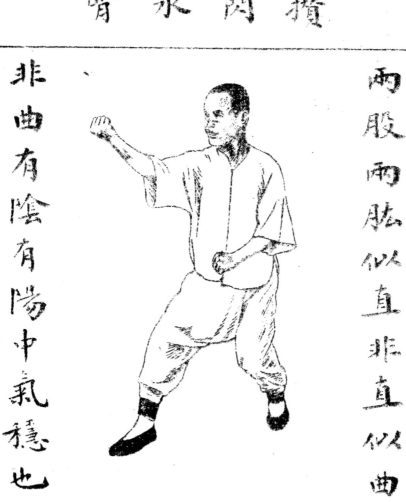

兩股兩肱似直非直似曲

非曲有陰有陽中氣穩也

攢拳起落論

前手陰掌向下扣

後手陽拳望上攢

出拳高攢如眉齊

兩肘抱心後腳起

眼看前拳四稍停

攢拳換式身法動

前脚先步後脚随
後手陰掌肘下蔵
落步總要三尖對
前手陽拳打鼻尖
小指翻上肘護心
攢拳進步打鼻尖
前掌扣腕望下橫
進步掌翻打虎托

氣歛中腕

機關在腰

兩肩鬆開

取其虛中

第四曰砲

其形似砲

五行屬火

五臟養心

剛則虛浮柔則沈實

沈重如山氣透膚理

炮拳起落訣

兩拳一緊要陽拳起

兩肘緊抱脚提起

前手要橫後手丁

兩拳高祇肚臍抱

氣就身法入丹田

脚手齊落三尖對

拳打高祇與心齊

前拳虎眼朝上頂

後拳上攢眉上齊

虎眼朝下肘下垂

炮拳打法脚提起

落步前拳望上攢

拳脚齊落十字步

後脚是連緊隨橫

胸堂開展
小腹下垂
臀弗欠起
穀道上提

為五曰橫
其形似彈
五行屬土
五臟養脾

扭身要步形同搾繩

內開外合是謂扣胸

横拳起落論

前手陽拳後手陰

後手只在肘下藏

換式出手脚提起

身法一站氣能通

古尖上捲氣外發

横拳換式剪子股

斜身要步腳手落

後手翻陽望外撥

落步陽拳三尖對

鼻尖腳尖緊相連

橫拳打法後拳陰

前手陽拳肘護心

左右開弓望外撥

腳手齊落舌尖捲

心一堂武學·內功經典叢刊

58

既學拳術

祇可養成

精氣不可

養成剛氣

可

形意拳七字二十一法

三頂者頭望上頂舌尖頂

上齶手掌望外頂明了三

頂多一力

三扣者膀尖要扣手背要

扣腳面要望下扣明了三

扣多一精

元　　　　　　　抱　　　　　　　無

三元者脊背要元胸脯要

元虎口要元明了三元多

一妙

三抱丹田要抱氣為根心

中要抱身為主胳膊要抱

四梢停明了三抱多一行

三坐氣坐丹田身為主膀

尖下垂意為真肘尖下垂

肩為根明了三垂多一靈

三月芽者胳膊似弓要月

芽手腕外頂要月芽腿曲

連灣要月芽明了三月多

一力

三停脖腰要停有聲相身

法要停分四面腿膝下停

如樹根明了三停多一法

總身七法又分三七

二十一法是一法也

形意拳六合，百體要領與

心與意合，意與氣合，氣與力合，內三合意也。

肘與膝合，肩與胯合，手與足合，外之三合肩與胯合。

此謂六合。

左肩與右足相合，左肘與右膝相合，左肩與右胯相合，右亦然。

以及頭與手合，手合于……

與身合，身與步合，孰非外；心與眼合，肝與筋合，脾與肉合，肺與身合，腎與骨合，孰非內合。豈但六合而已哉。然此特分而言之也。總之，一動而無不動，一合而無不合，五行百骸，悉在其中矣。

形意拳譜五綱七言論（虛白盧藏民國刊本）

形意拳余素有志而未

逮者也澤承四姪訪雲

亭之術延之至滬不數月

從者闐門四姪忻然

鼓舞 同志諸君為刊

其圖說行世余喜雲

師之道南也附跋于此

癸亥秋日 武進盛麟懷

中華民國十八年一月再版

此書有著作權　翻印必究

形意拳譜五綱七言論（全一冊）

每部定價大洋六角
外埠酌加郵費匯費

編輯者　　吳橋靳雲亭

印刷所　　大東書局
　　　　　上海粘嶺路一百零一號

發行者　　大東書局
　　　　　上海四馬路中市

總發行所　大東書局

分發行所
　梧州大中路路
　漢口後城馬路
　廣州雙門底
　北平楊梅竹斜街
　奉天嚴樓北
　長沙南陽街
　汕頭至平路街

大東書局

| | | |
|---|---|---|
| **國技叢書** | | |
| □八段錦掛圖 | 一幅 | 四角 |
| □易筋經掛圖 | 一幅 | 二角 |
| 劍法圖說 | 二册 | 六角 |
| 單刀法圖說 | 一册 | 二角 |
| 少林棍法圖說 | 二册 | 四角 |
| 長鎗法圖說 | 一册 | 二角 |
| 少林拳法圖說 | 一册 | 三角 |
| 射技圖說 | 一册 | 二角 |

上海大東書局發行

32——50

書名::形意拳譜五綱七言論

系列::心一堂武學‧內功經典叢刊

作者::靳雲亭 著

責任編輯::陳劍聰

出版::心一堂有限公司

通訊地址::香港九龍旺角彌敦道610號荷李活商業中心十八樓05-06室

深港讀者服務中心‧中國深圳市羅湖區立新路六號羅湖商業大廈負一層008室

電話號碼::(852) 90277120

網址::publish.sunyata.cc

電郵::sunyatabook@gmail.com

網店::http://book.sunyata.cc

淘宝店地址::https://shop210782774.taobao.com

微店地址::https://weidian.com/s/1212826297

臉書::https://www.facebook.com/sunyatabook

讀者論壇::http://bbs.sunyata.cc

版次::二零二一年一月初版

平裝

定價::港幣　　六十八元正

　　　新台幣　　二百八十元正

國際書號　978-988-8583-676

版權所有　翻印必究

香港發行::香港聯合書刊物流有限公司

香港新界大埔汀麗路36號中華商務印刷大廈3樓

電話號碼::(852)2150-2100　傳真號碼::(852)2407-3062

電郵::info@suplogistics.com.hk

台灣發行::秀威資訊科技股份有限公司

地址::台灣台北市內湖區瑞光路七十六巷六十五號一樓

電話號碼::+886-2-2796-3638　傳真號碼::+886-2-2796-1377

網絡書店::www.bodbooks.com.tw

台灣秀威書店讀者服務中心::

地址::台灣台北市中山區松江路二○九號1樓

電話號碼::+886-2-2518-0207

傳真號碼::+886-2-2518-0778

網址::www.govbooks.com.tw

中國大陸發行 零售::深圳心一堂文化傳播有限公司

地址::深圳市羅湖區立新路六號羅湖商業大廈負一層008室

電話號碼::(86)0755-82224934

心一堂微店二維碼

心一堂淘寶店二維碼